碑學與帖學書家墨跡

曾熙

曾迎三 編

上海辭書出版社

重新審視『碑帖之爭』

自晚近以來的二百餘年間，碑學、帖學、碑派、帖派以及碑帖之爭一度成爲中國書法史的一個基本脉絡。不過，需要說明的是，自清代中晚期至民國前期的書法史，基本仍然以碑派爲主流，而帖派則佔次要地位，這是一個基本史實。當然，在這個基本史實基礎之上，又有着帖學的復歸與碑帖之激蕩。這是因爲晚近以降的碑派話語權比較强大，而崇尚帖派之書家則不得不爭話語權，故而有所謂『碑帖之爭』。

其實所謂『碑帖之爭』，在清代民國書家眼中，並不存在實際的概念之爭（因爲清代民國人對於碑學、帖學的概念及内涵本就非常明晰，無需爭論），而是話語權之爭。所謂的概念之爭，祇不過是後來人的一種錯覺或想象而已。當言說者衆多，便以爲争論之事實，實際仍不過是一種話語言説。事實是，碑帖固然有分野，但彼時之書家在書法實踐中並不糾結於所謂概念之論争。

所以，其本質是碑帖之分，而非碑帖之爭。

碑與碑派書法

就物質形態而言，所謂的碑，是指碑碣石刻書法，包括碑刻、石刻、墓志、摩崖、造像、磚瓦等，皆可籠統歸爲碑的形態。這是廣義之碑。但就内涵而言，書法意義上的碑派，則專指取法漢魏六朝之碑者。爲什麽説是取法漢魏六朝之碑者，纔可認爲是真正意義上的碑派？是因爲，漢魏六朝之碑乃深具篆分之法。不過，碑派書法，

也可包括唐碑中之取法漢魏六朝碑之分意者。這纔是清代碑學家的真正取法要旨，離開了這個要旨，就談不上真正的碑學與碑派。譬如，唐人以後的碑，如宋代、明代的碑刻書法，是否也可納入清代的碑學範疇之中？當然不能。因爲，宋明人之碑，已了無六朝碑法之分意。

所以，既不能將碑派書法狹隘化，也不能將碑派書法泛論化。

那麽，何爲漢魏六朝碑法中的分意？這裏又涉及一個比較複雜的問題。所謂分意，也即分法，八分之法。以八分之法入書，這是晚近碑學家如包世臣、康有爲、沈曾植、曾熙、李瑞清等人經常提到的一個重要概念。八分之法，也即漢魏六朝時期的一個重要筆法，指書法筆法的一種逆勢之法。其盛於漢魏六朝而衰退於唐，至於宋明之際，則衰敗極矣。到了清代中晚期，隨着碑學的勃興，八分之法又大盛。故八分之復興，某種程度上亦是碑學之復興；碑學之復興，某種程度上亦是八分之復興。此爲晚近碑學書法之關捩。

另有一問題，亦是書學界一直比較關注的問題：取法唐碑者，又是否屬於碑派書家？我以爲這需要具體而論。唐代碑刻，有一個基本特點，即合南北兩派而爲一體。也就是說，既有北朝（北派，也即碑派）之筆法，亦有南朝（南派，也即帖派）之筆法，多合二爲一。顏真卿碑刻中，即多有北朝碑刻的影子，如《穆子容碑》《吊比干文》《元頊墓志》等，亦有篆籀筆法，顏氏習篆多從篆書大家李陽冰出。

但事實上我們一般多把顏真卿歸爲帖派書家範疇，那是因爲顏書更多

是南派『二王』一脉。同樣，歐陽詢、虞世南、褚遂良等初唐書家之碑刻，亦多接軌北朝碑志書法，而又融合南派筆法。但清人所謂的碑派書法，一般不提唐人。如果說是碑帖融合，我以爲這不妨可作爲碑帖融合之先聲。事實上，彼時之書家，並無碑帖融合之概念，而是創作實踐之使然。此外，康有爲固然鼓吹『尊魏卑唐』，但事實上康有爲的話裏藏有諸多玄機，其尊魏是實，卑唐亦是實，然其習書則並不卑唐，而是多取法於其有六朝分意之小唐碑，如《唐石亭記千秋亭記》即其一也。康氏行事、習書，論書往往不循常理，故讓後人不明就裏，以至於誤讀甚多。康氏之鄙薄唐碑，乃是鄙薄唐碑之了無六朝分意者，而其對於深具六朝分意之唐碑，則頗多推崇。沈氏習書雖包孕南北，涵括碑帖，出入簡牘碑版，然其實質上仍然是以碑法寫帖，終究是碑派書家而非帖派。以碑寫帖，或以碑法改造帖法，是清代民國碑派書家的一大創造，李瑞清、鄭孝胥、張伯英、于右任等莫不如此，如果將他們歸爲帖派書家，或是以帖寫碑者，則屬誤讀。

帖與帖派書法

廣義之帖，泛指一切以毛筆書寫於紙、絹、帛、簡之上之墨跡，此以與碑石吉金等硬物質材料相區分者。簡言之，也就是指墨跡書法。然，狹義之帖，也即清代碑學家所說之帖，則專指摹刻於棗木板上之晉唐刻帖。也即是說，清代碑學家所說之帖學，並非是統指墨跡書法，而是指刻帖書法。既然是刻帖書法，則當然非第一手之墨跡原作了，而是依據原作摹刻之書，且多刻於棗木板上，故多有『棗木氣』。所謂『棗木氣』，多是匠氣、呆板氣之謂也，也即缺乏鮮活生動之自然之氣。這纔是清代碑派書家反對學帖之緣故。自晉唐以迄於宋明時代的這一千多年間，帖派書法一度佔據中國書法史的半壁江山，尤其是其領銜者皆爲第一流之文人士大夫，故往往又易將帖學書法史作爲文人書法之一表徵。帖學到了晚明，達於巔峰，出現了王鐸、傅山、黃道周、倪元璐等大家，但也開始走下坡路。而事實上，這幾大家已有碑學之端緒。清初接續晚明餘緒，尚是帖學書風佔主導，一直到康乾之際，仍然是趙、董帖學書風的大行其道。

碑學與帖學

康有爲、包世臣、沈曾植等清代碑學家之所謂碑學、帖學概念，並非是我們今人理解之碑學、帖學概念，而是指狹義範疇，或者說有其嚴格定義。但由於古人著書，多不解釋具體概念，故而後人讀時，則往往發生誤判。這是因爲清代書論家多有深厚的經學功夫，其著述在運用概念時，『已經過經學之審視』，無需再詳細解釋。這是過去學問家的一種特有的話語表述方式，書論著述亦不例外。

正是由於對碑學、帖學之概念不能明晰，故往往對清代之碑學主張發生錯判，這也就導致後來者對碑學、帖學到底何者纔是取法第一手資料的爭論。

其實這種爭論，在清代書家那裏也並不真正存在，而祇不過是書家的審美好惡或取法偏向而已。關於誰纔是取法第一手資料的問題，後世論者中，帖學論者多對碑學論者發生誤判。比如主張帖學者，一般認爲取法帖學，纔是第一手資料，而取法碑書者，則是第二手資料。這裏存在的誤讀在於：正如前所述，對帖學的概念未能釐清。如果按照狹義理解，帖學應該是取法宋明之刻帖者。

而這種刻帖，往往是二手、三手甚至是幾手資料，其真實面貌早已發生變化。而習碑者，之所以主張習漢魏六朝之碑，乃是因為，漢魏六朝之碑刻書法，其鑿刻者往往也懂書法，故刻碑本身也是一種創作。所以，碑刻書法固然有書丹者，但工匠鑿刻的過程也是一種再創作，同樣可作為第一手的書法文本。甚至，高明的工匠，在鑿刻時可能比書丹者更精於書法審美。這就是工匠書法作為中國書法史中一個重要存在之原因。理解這個問題其實並不複雜，不妨以篆刻作為例子。篆刻家在刻印之前，一般先書字。但對於一個篆刻者而言，書字祇是其中一方面，甚至並不是最主要方面，而刀法纔是其中的重中之重。

事實上，碑學書家並不排斥作為第一手資料的墨跡書法，不但不排斥，反而主張必須學第一手的墨跡材料。無論是阮元、包世臣、康有為，還是沈曾植、梁啓超、曾熙、李瑞清、張伯英等，均不排斥帖學，而取法碑刻者就一定是碑學。這祇是一種表面的理解。若如此，則豈不是秦漢簡牘帛書也屬於帖學範疇？宋人碑刻也屬於碑學範疇？

之所以作如上之辨析，非是糾結於碑帖之概念，而是辨其名實。碑帖確有分野，但絕非是作無謂之爭。事實上，碑帖之別，在清代民國書家間基本界限分明。如鄧石如、伊秉綬、張裕釗、趙之謙、徐三庚、康有為、陳鴻壽、張祖翼、李文田、吳昌碩、梁啓超、鄭孝胥、曾熙、李瑞清、張伯英、張大千、陸維釗、沙孟海等，應劃為碑學書家。並不是說他們就不學帖，而是其即使學帖，也是以碑法入帖，也即以漢魏六朝之碑法入帖。而諸如張照、梁同書、劉墉、鐵保、吳雲、翁方綱、翁同龢、劉春霖、譚延闓、溥儒、沈尹默、白蕉、潘伯鷹、馬公愚等，則一般歸為帖學書家。另有一些在碑帖融合上有突出成就者，如何紹基、沈曾植等，貌似可歸於碑帖兼融一派，但事實上他們在碑上成就更大。其實以上書家於碑帖均各有兼涉，祇不過涉獵程度不同而已。但需要特別強調的是，碑學書家寫帖，帖學書家仍以帖的筆法寫碑。故碑學書家寫帖者，仍不影響其為碑派，帖學書家寫碑者，仍不影響其為帖派。

本編之要義

故本編之要義，即在於通過對晚近以來碑學書家與帖學書家之墨跡作品與書論文本之編選，重新審視『碑帖之爭』之真正要旨。基於此，本編擇選晚近以來卓有成就之碑學書家與帖學書家，撷拾其代表性作品各為一編，獨立成冊。並依據書家生年，先期推出梁同書、伊秉綬、何紹基、吳昌碩、沈曾植、曾熙、譚延闓、溥儒、張大千、潘伯鷹等，由曾熙後裔曾迎三先生選編，每集邀相關專家學者撰文。在作品編選上，注重可靠性、代表性、藝術性、時代性等要素，並注意將作品文本與書家書論、當時及後世之權威評價等相結合，注重作品文本與文字文本的互相補益。本編宗旨非在於評判碑學與帖學之優劣，亦非在於言其隔膜與分野，而在於從第一手的墨跡作品文本上，昭示碑學與帖學之並臻發展，以彰明於今世之讀者，期有以補益者也。

是為序。

朱中原 於癸卯中秋

（作者係藝術史學家、書法理論家，《中國書法》雜志原編輯部主任）

曾熙（1861-1930）

曾熙（1861-1930），湖南衡陽人，字子緝，初號俟園，晚號農髯。1903年中進士，歷任兵部主事、湖南咨議局副議長等職，曾任南路優級師範學堂、岳麓高等學堂監督，故宮博物院首屆專門委員會委員等。辛亥革命後，赴上海鬻書爲生。與吳昌碩、黃賓虹、李瑞清合稱『海上四妖』，與李瑞清並稱『南曾北李』。

關於曾熙書法的取法，李瑞清嘗言『余喜學鼎彝，漢中石門諸刻，《劉平國》《裴岑》《張遷》《禮器》《鄭道昭》《爨龍顔》之屬，自號北宗；季子則學《石鼓文》《夏承》《華山》《史晨》、太傅、右軍、大令、尤好《鶴銘》《般若》，自號南宗以相敵』，可見與李瑞清不同，曾熙喜圓渾雍容、柔中帶剛一路風格。在大衆眼中，曾熙基本可歸爲碑學書家之列，這是因爲無論從理論上還是從創作上來講，他在金石碑版上所花費的精力都有壓倒性比重。其一生都在不遺餘力地搜購碑帖，從1894年看到何紹基藏《張黑女》拓片，即被《張黑女》的獨特魅力所打動，終生未放棄過對《張黑女》的臨摹、研究與鑒藏，對《張遷碑》《夏承碑》《瘞鶴銘》等亦有深入研習。

他以『求篆於金，求分於石』爲理念，由三代鼎彝筆法爲統攝，下啓秦漢六朝。因此他的篆、隸、楷諸體臨創作品多以『澀筆』入之，圓融而通達，體現出濃厚的篆籀氣息。如其《贈倪壽川論八分書册》筆法融篆入分，極爲靈動，充盈着草情篆意，這也在一定程度上體現出湖南另外一位名家何紹基的影響。其楷書得《張黑女》《瘞鶴銘》之神髓，形成了圓秀蘊藉、氣勢飛動的典型風格，因其浸淫篆隸功深力厚，所書大字楹聯也常有翻江倒海之勢，如《贈楊浣石隸書五言聯》等。

事實上，就審美追求而言，與其說曾熙是清末碑學運動健將，不如說他是碑帖兼修、南北融合的探索者。他的書法雖然整體上側重表現金石碑版的蒼茫和重澀，但堅決反對軟媚和野俗；雖然着眼挖掘碑的奇趣，却不以表現狠、重爲能事。在思想意識層面，他仍沒有擺脫王羲之以來以『中和』爲主要審美趣味的帖學正統價值觀的影響，因此所選諸碑版均不乏雍和之度。除了碑版，曾熙對帖學也有研習，其行草書也頗可觀，審美上魏晋風度爲尚，用筆上則施以篆籀法，力透紙背，絕無荒率造次之筆。他對《戎路表》《黃庭經》等鍾、王小楷着力頗多，其《節臨鍾王帖手卷》點畫洗練含蓄，結字清健精妙而收放有度，尤其是捺畫的收筆極其穩重內斂，而橫折處化折爲轉，反映出鍾、王小楷蘊藉衝融的一面。

曾熙在碑帖融合上亦有積極探索，他的《題金農册頁》熔篆隸楷行草於一爐，看似輕鬆隨意，實則妙趣橫生，足見其對各體的高超駕馭能力。贈『阿筠』李瑞奇《篆隸真草四屏》之類的『四體書』也是曾熙書法創作的一個特色，既反映了曾熙對各體經典作品信手拈來的從容與自信，也凝結着他對篆、隸、草、真之間演進邏輯的思考和洞察。如果要給曾熙貼個標籤，我認爲他既是重要的碑學書家，也是五體兼能、碑帖兼通的『全能型』書法和學養深厚的『文人型』書家。由於資料披露不足的緣故，他的書法史價值長期被低估，相信隨着本書的出版，人們對曾熙的認識會更加客觀立體。

王高昇

贈李瑞奇篆隸草真四屏

紙本　縱一二七釐米　橫三二釐米　一九一八年

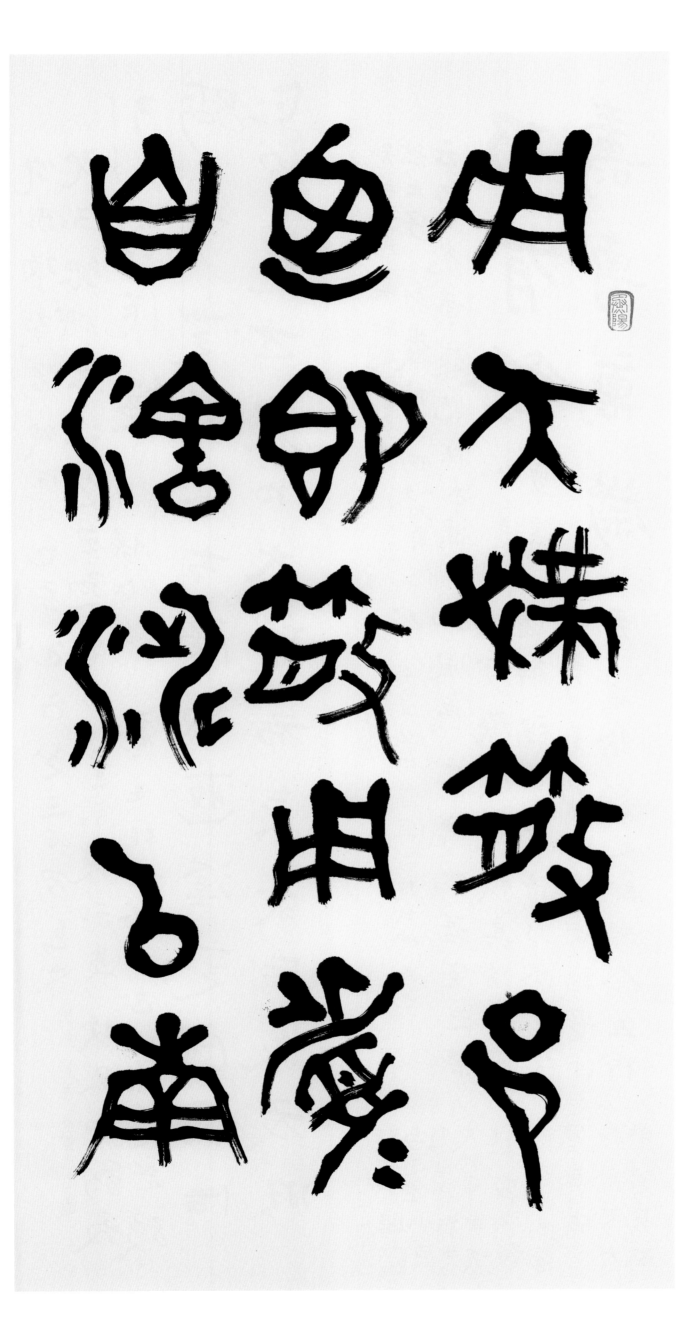

節臨《散氏盤》四屏之一

紙本　縱八九釐米　橫四六釐米　一九二二年

節臨《散氏盤》 四屏之二

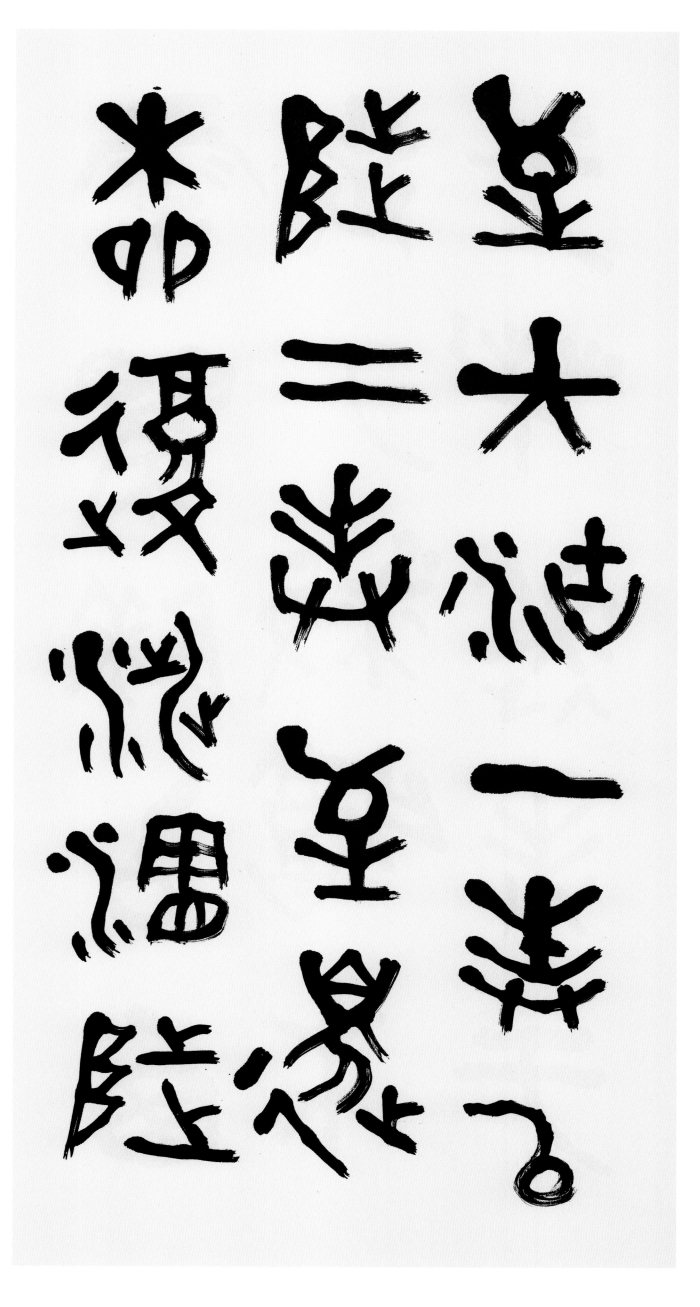

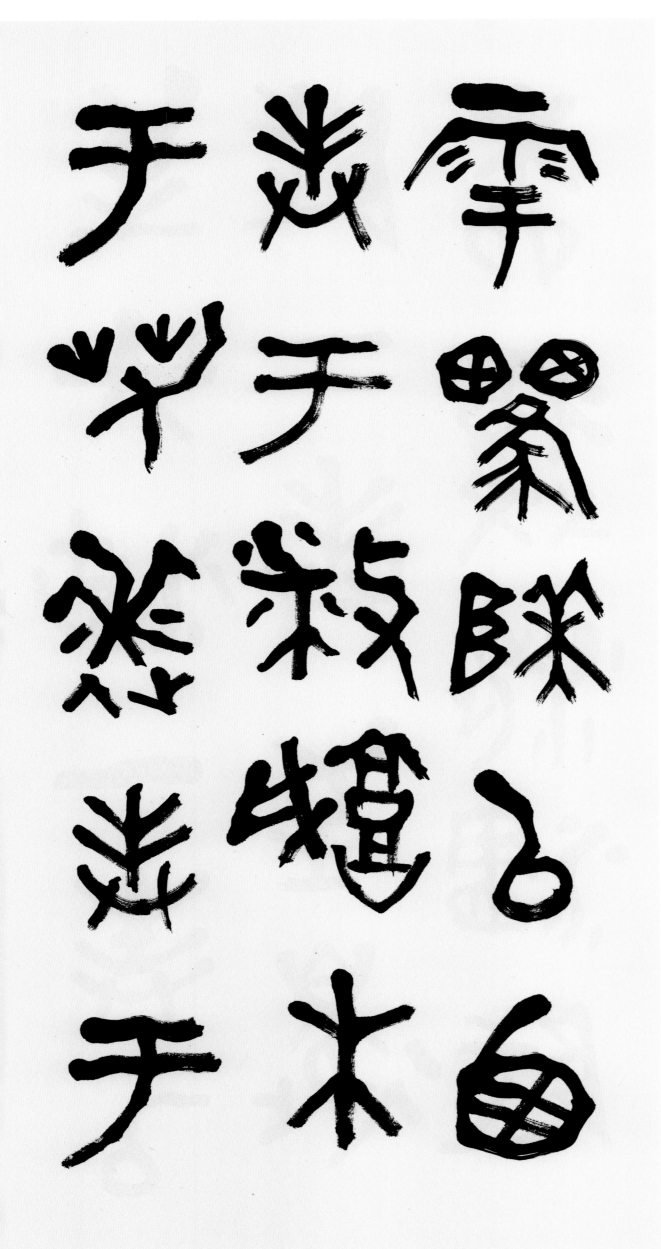

節臨《散氏盤》 四屏之三

節臨《散氏盤》 四屏之四

散盤道人八渾勁之筆為之也成神絕移乃毁圓為方頗肖馬遠寫石畧有逸趣辛酉除夕曾熙

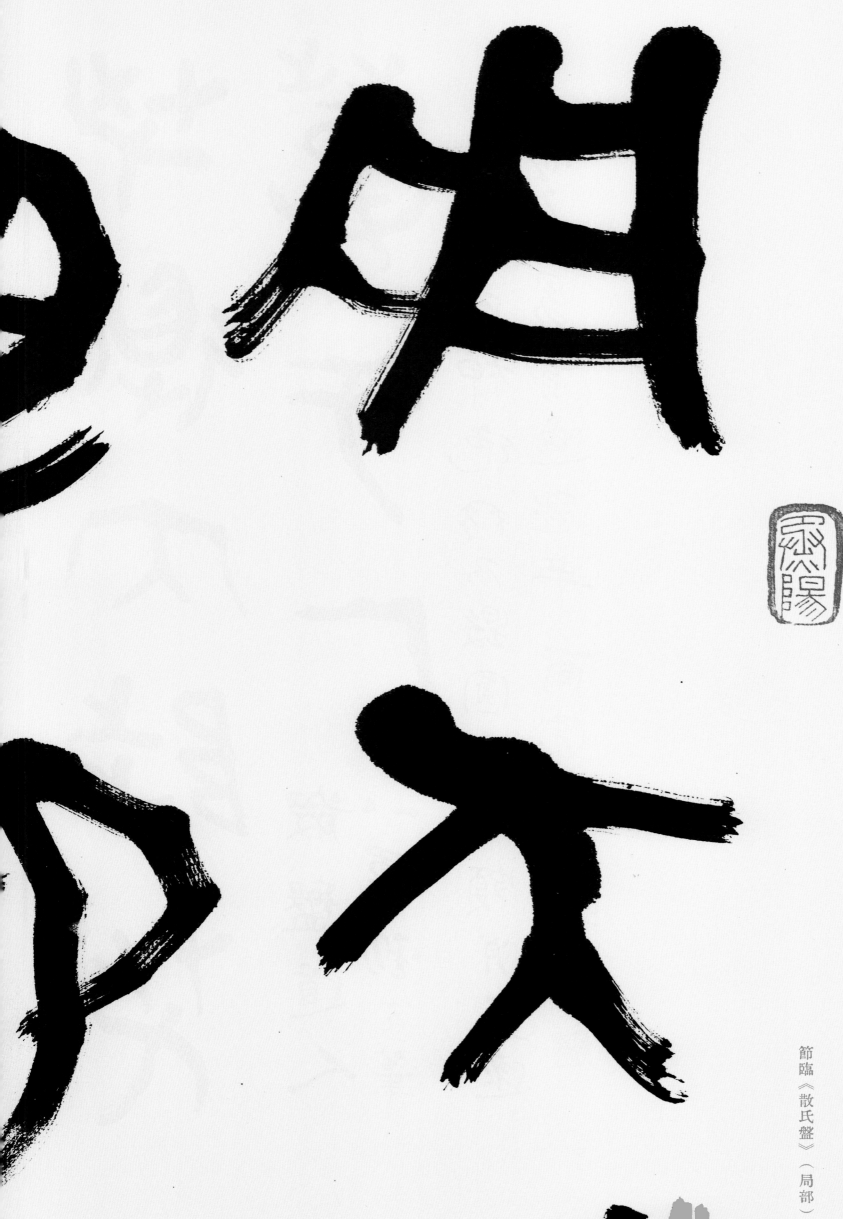

節臨《散氏盤》（局部）

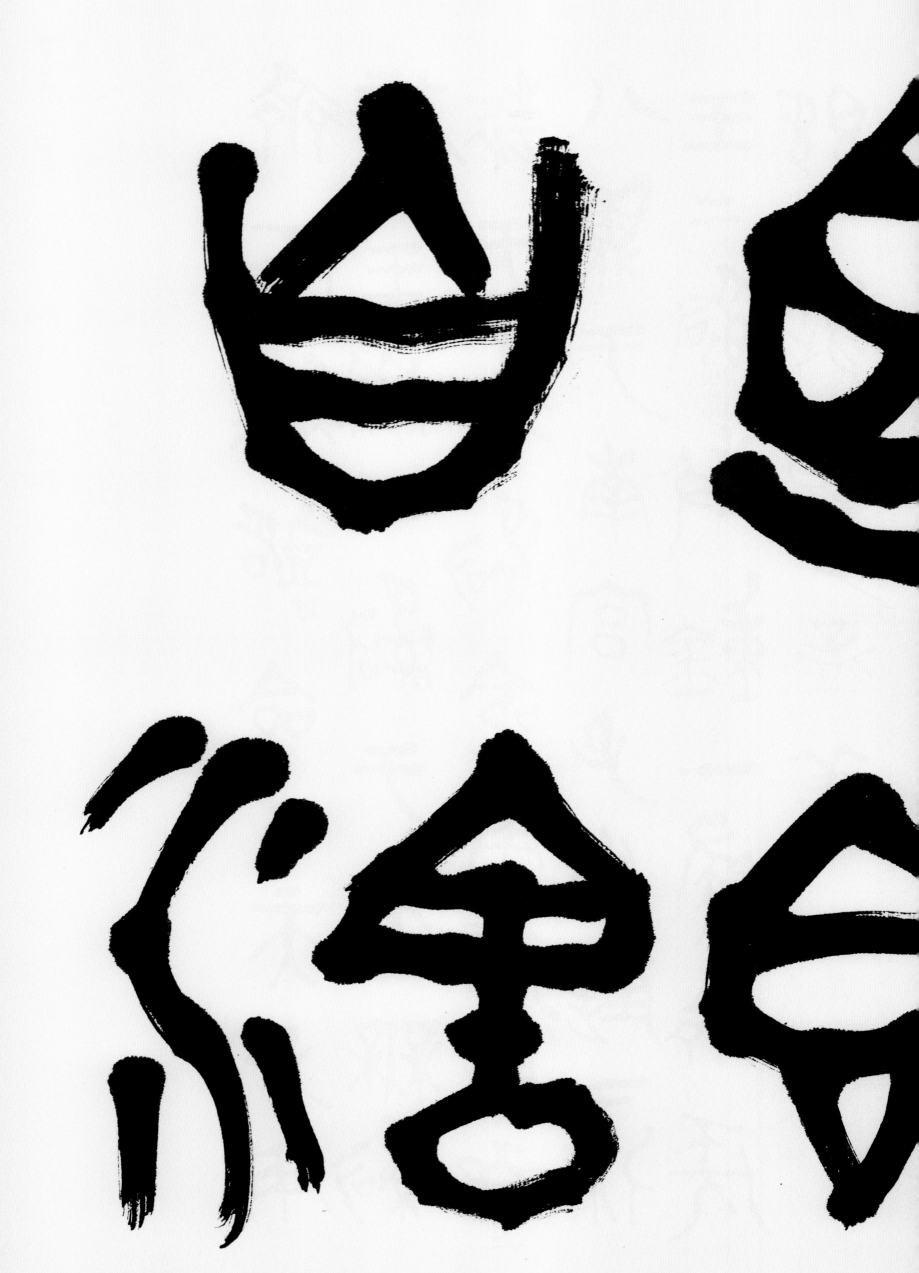

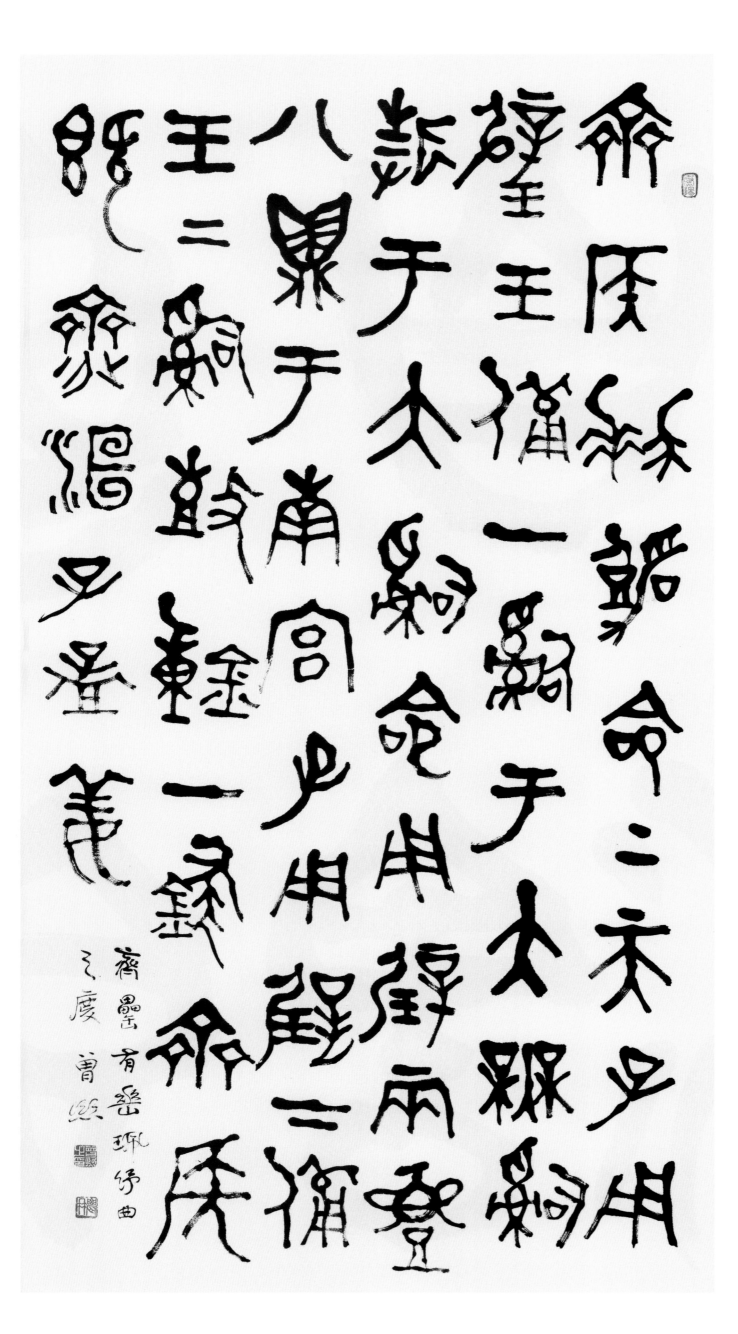

節臨《齊侯罍》

紙本　縱一五二釐米　橫八二釐米　二十世紀二十年代

贈嚴載如篆書八言聯

紙本　縱一六五釐米　橫三七釐米　一九二二年

載如仁兄法家正璟 以齋墨華法寫此齋復魯法以纖曲為妍已失周京正矩矣

辛酉清明後曾熙

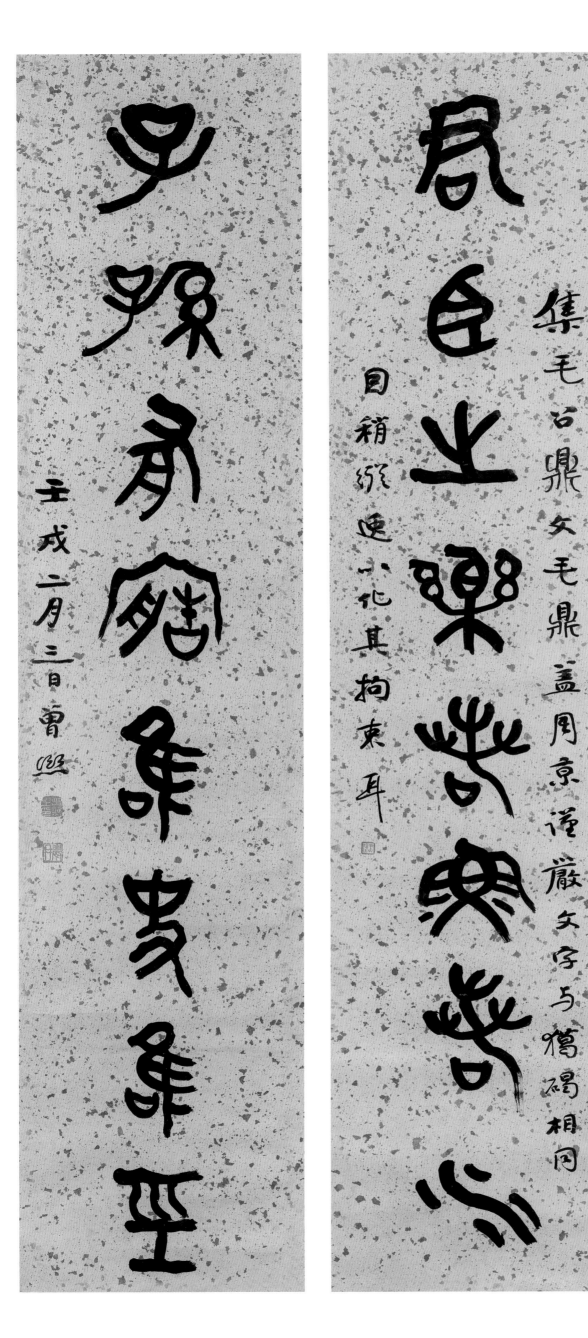

篆書八言聯

紙本　縱一六六釐米　橫三六釐米　一九二二年

贈楊浣石篆書五言聯

紙本　縱一二七釐米　橫三一釐米　一九二三年

浣石道兄癖耆金石之學自秦漢以來皆雖模範在胃應＜＜文窮溟綠畫寫山水善狀草木

之性情之乃將以其色畫刻石与老符同行矣之紀事时壬戌夏日　熙

贈倪壽川隸書冊
七開之一

紙本
縱二七釐米
橫二五釐米
一九二二年

七開之二

贈倪壽川隸書冊

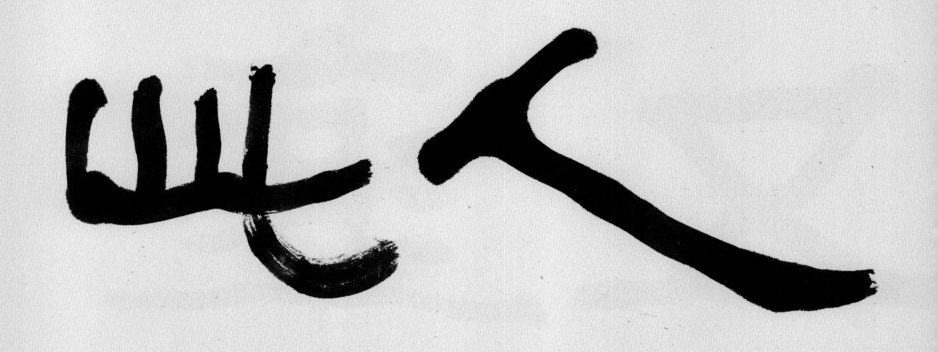

此人

山經

贈倪壽川隸書冊
七開之四

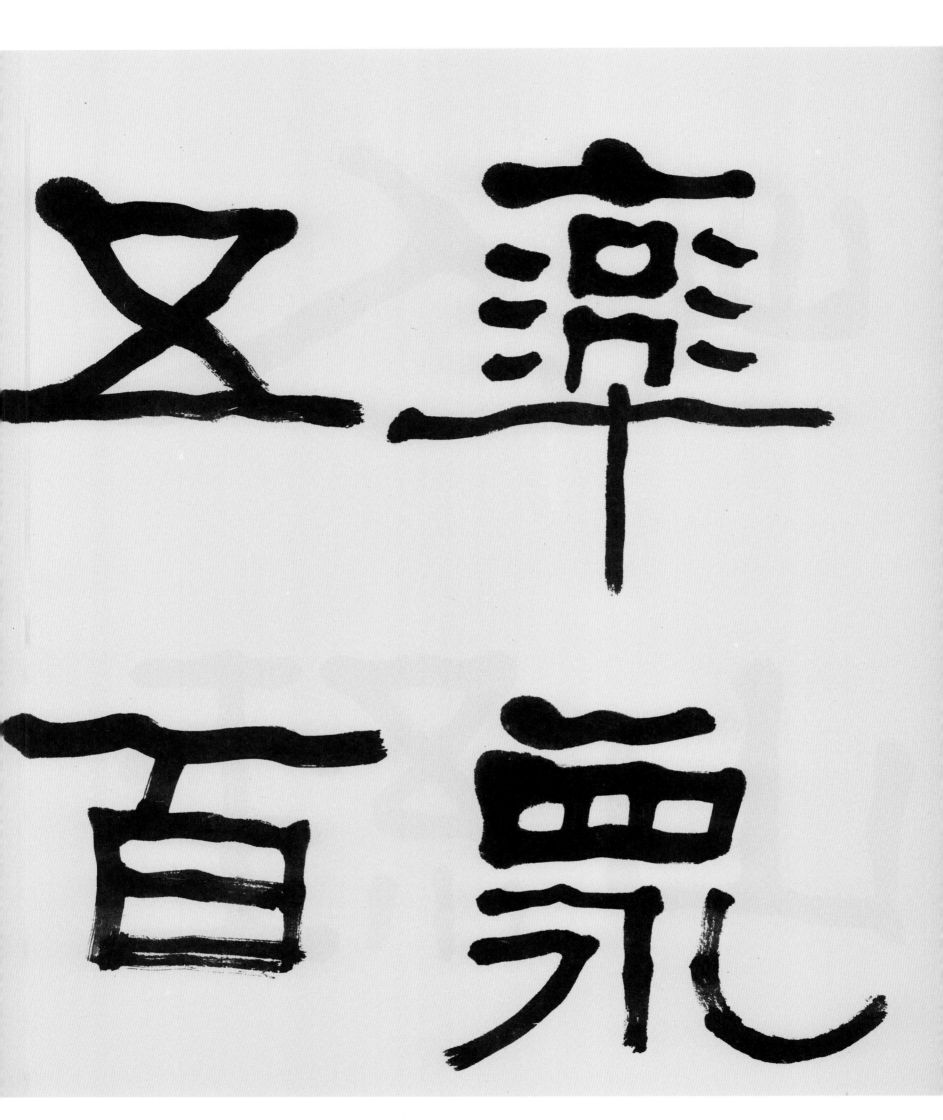

石下
臥軌

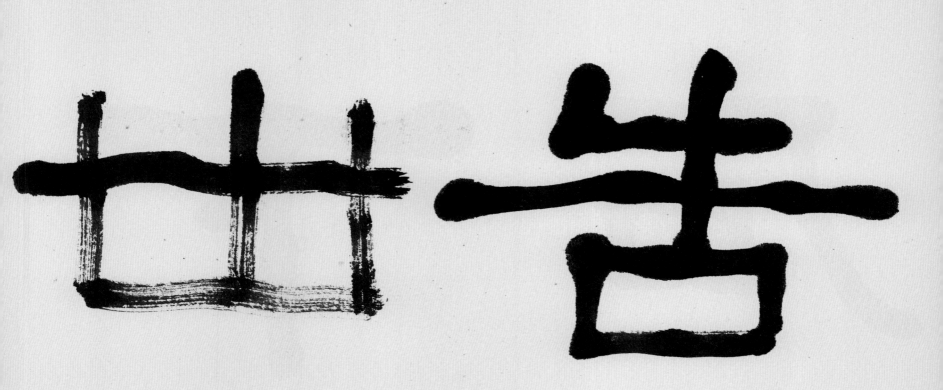

萬世苦

隸法秝
壽川菌
偶示

節臨《曹真碑》

紙本 縱一五二釐米 橫八二釐米 二十世紀二十年代

隸書七言聯

紙本　縱一三二釐米　橫三四釐米　一九二四年

嘉賓造門敦宿好

美瑾出林繼夜明

次援仁兄法家正

集西狹頌八封龍趙逸之筆勢也

甲子歲朝立春為二千年所僅見并記也

裝柯曹照之於海上

先農壇師子地樂上

先農壇師子地樂下

贈楊浣石隸書五言聯

紙本　縱一三四釐米　橫三二釐米　一九二四年

奏刀風振賓

屬象手生春

浣石先生以刻鈢金石之手寶刻象骨求……

先生刻者門戶為穿自宣和至明有張希黃而……

先生巧佃中有儒雅風韻其將駕希而上之撰

比為頌并記之甲子三月襄　柯熙

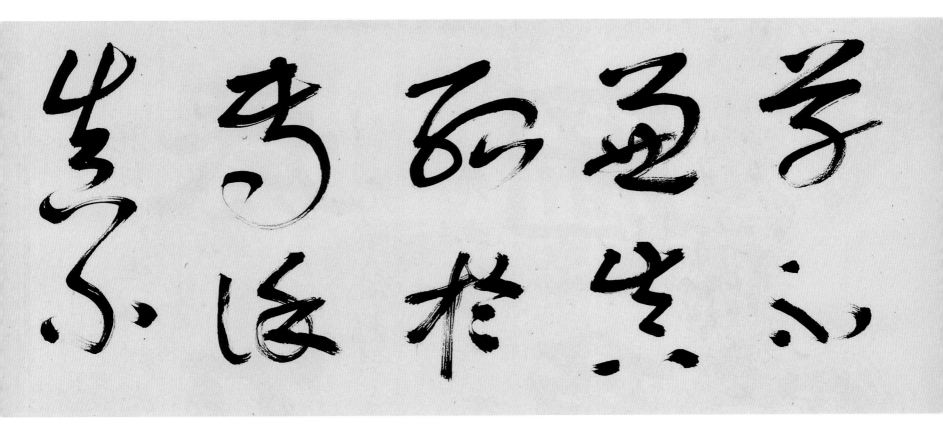

紙本　縱二八釐米　橫一二四釐米　二十世紀二十年代　　節臨《書譜》橫幅 |

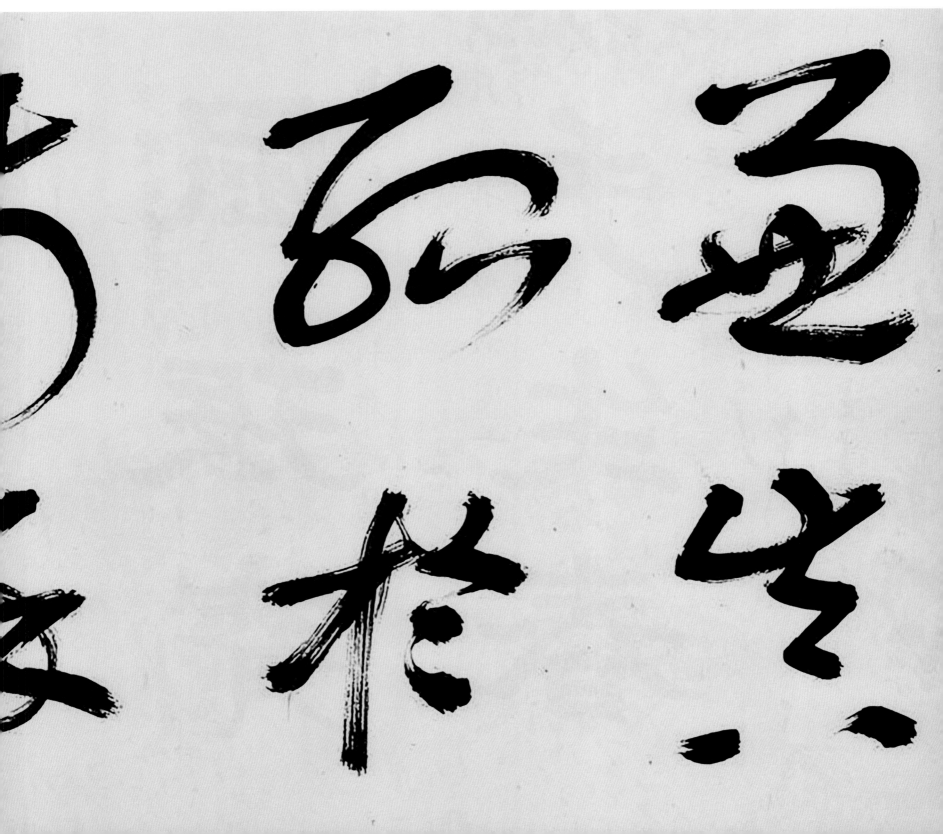

通飛

諸孫扎

由譜之少
善本八十二
帖法臨
曾熙

生了

面

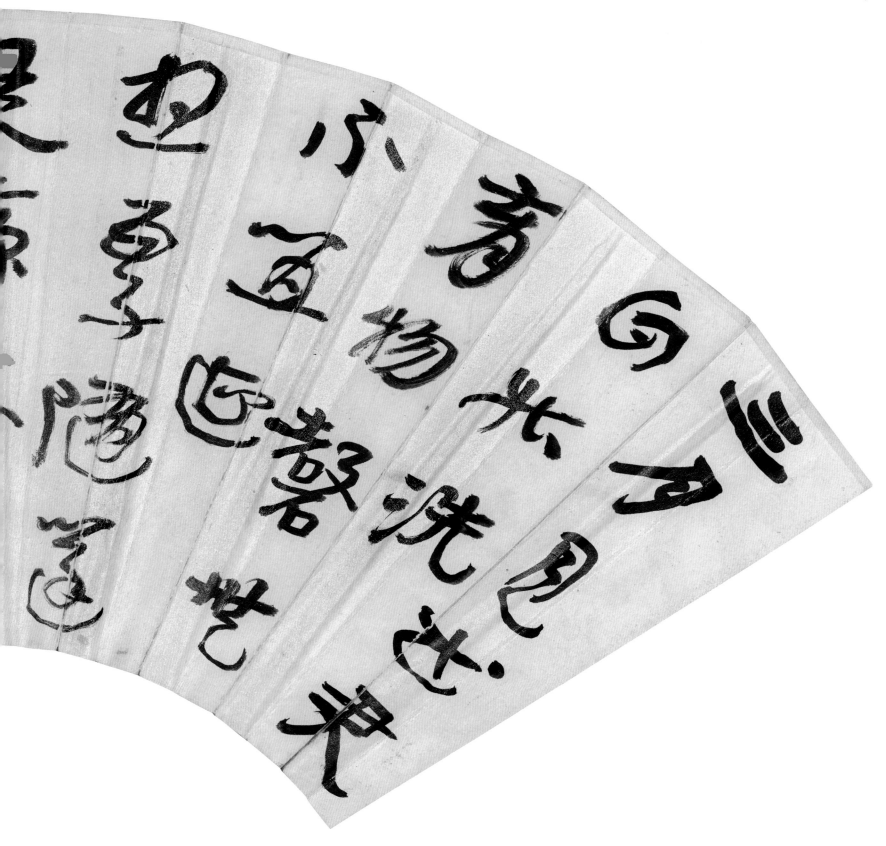

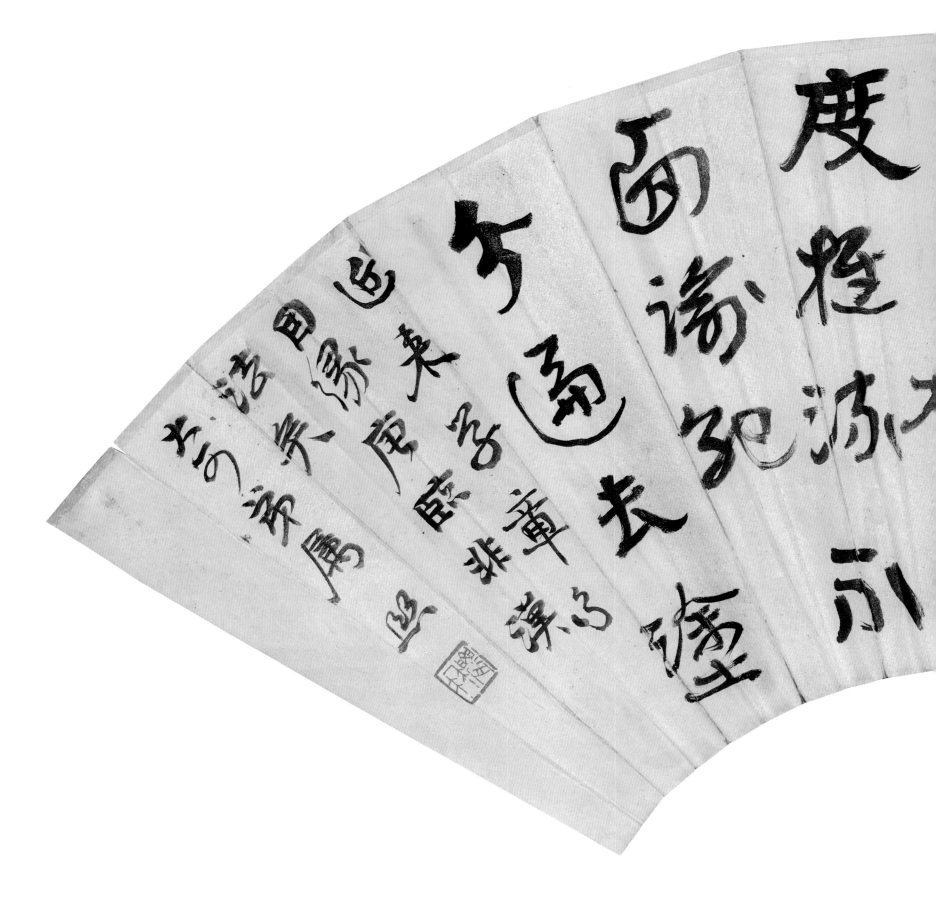

紙本
縱一九釐米
橫五一釐米
二十世紀二十年代

贈朱大可節臨《月儀帖》扇面

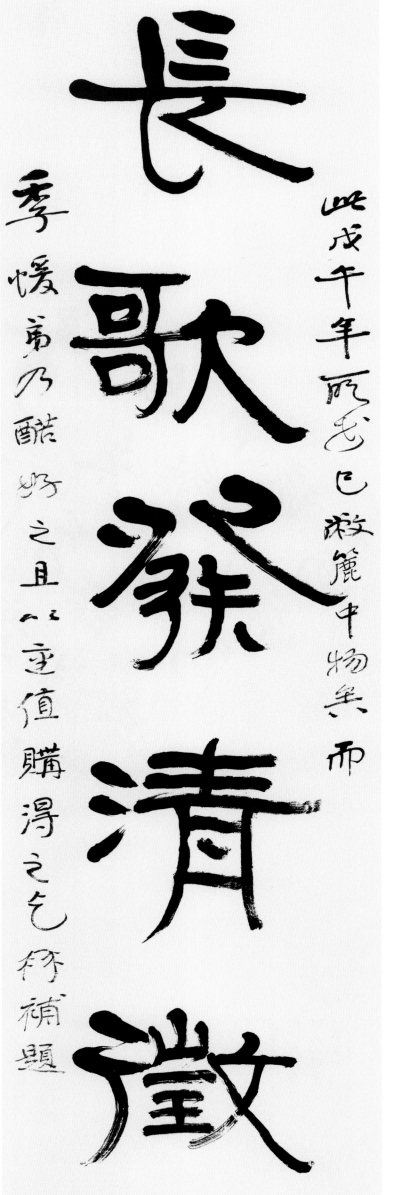

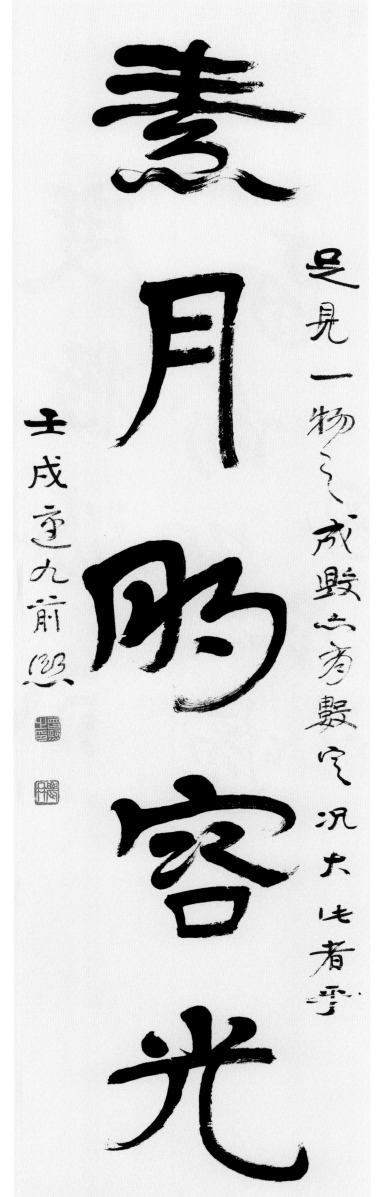

長歌發清徵

素月明容光

此戌午年所毛巳救麓中物矣而季慢蕭乃醅好之且以重值購得之乞竹補題

是見一物之成毀六有製定況夫比者乎

壬戌之九前（印）

章草五言聯

紙本　縱一三四釐米　橫三八釐米　一九一八年

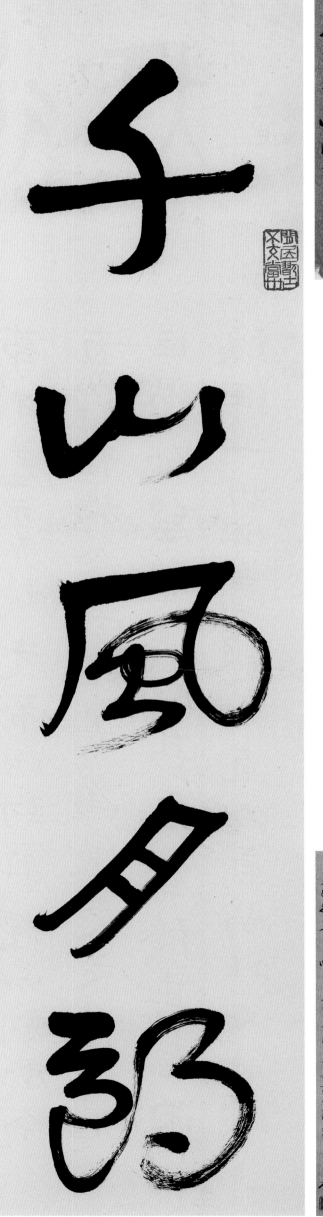

章草五言聯

紙本　縱九一釐米　橫二二釐米　約一九二二年

輪王御埏

丁巳
元日
清道人

紙本　縱三三釐米　橫一四二釐米　一九一六年　　節臨鍾、王帖手卷

臣繇言臣自遭遇先帝忝列腹心爰自建安
之初王師破賊關東時年荒穀貴郡縣殘毀三
軍餽饟朝不及夕先帝神略奇計委任得人
深山窮谷民獻米豆道路不絶遂使彊敵喪
膽我衆作氣旬月之間廓清羣蟻當時實
用故山陽太守關内侯李直之策尅期成
事不差豪髮先帝以封爵授以寵郡今
臣愚欲望聖德録其舊勳矜其老困
直罷任旅食許下素爲廉吏衣食不充
復俾一州俾圖報効直力氣尚壯必能鳳
夜保養人民臣受國家異恩不敢雷同

首 諸言

黃初三年八月日司達東武亭侯臣鍾繇表
臣繇言臣力命之用以無所立帷幄之謀而又
愚耄聖恩俉佃待以殊禮天下始定卹土欣戴
唯有江東當少留思既與上公同見訪問昨諏
見復蒙遝及雖緣詔令陳其愚心而臣所懷造
朕之事昔先帝當以事及臣遣侍中王粲杜
龔就問臣臣所懷未盡異益絲髮气使侍中
與臣議之臣不勝愚款懷～之情謹表以聞臣
繇誠惶誠恐頓首頓首

力命表蓋王臨薦季直表則筆～隸分其構體布勢骨
遒韻逸其天機渾穆可与六朝経卷同證益觀

雖無絲竹管弦之盛一觴
一詠亦足以暢叙幽情是日也
朗氣清惠風和仰觀宇
宙之大察品類之盛所以
遊目騁懷足以極視聽之
娛信可樂也夫人之相與
俯仰一世或取諸懷抱悟
言之内或因寄所託放浪
形骸之外雖趣舍萬殊静
躁不同當其欣於所遇蹔
得於己快然自足

右軍蘭亭帖歐得其骨褚掠其筋

宮室之中五采集赤神之子中池立下有長城

玄谷邑長生要眇房中急棄捐搖俗專子精

寸田尺宅可治生繫子長流心安寧觀志流神

三奇靈閑暇無事心太平常存玉房視明達

時念太倉不飢渴役使六丁神女謁閉子精路

可長活正室之中神所居洗心自治無敢汙歷

觀五藏視節度六府脩治潔如素虛無自然道之

故物有然事不煩垂無為心自安

黃庭以思古齋本尚存渾厚樸靜之氣

丙辰除夕客居清閑萬緣滌淨臨池遣興聊以送歲曹熙

楷書四屏

紙本　縱一四四釐米　橫三九釐米　二十世紀二十年代

黃庭中人衣朱衣　關門壯籥蓋兩扉　幽關俠之高魏二

觀鄭道昭書黃庭經，往覆漢隸，所謂大字勒崖禍也。憬然

愛始齔齠載誕岐之　性亦既童冠收名先成　之譽溫良本於率由

法志從王基　碑悅出

爱自建安之初王師破賊
關東時年荒殼貴郡縣
殘毀三軍餓饉

太傅比袁墨蹟尚存
霍邱張氏

遠祖和吏部尚書并州
剌史祖具中堅将軍新
平太守

注志載道州何氏已四世矣
謝甫仁兄法家正之
曼行曹熙

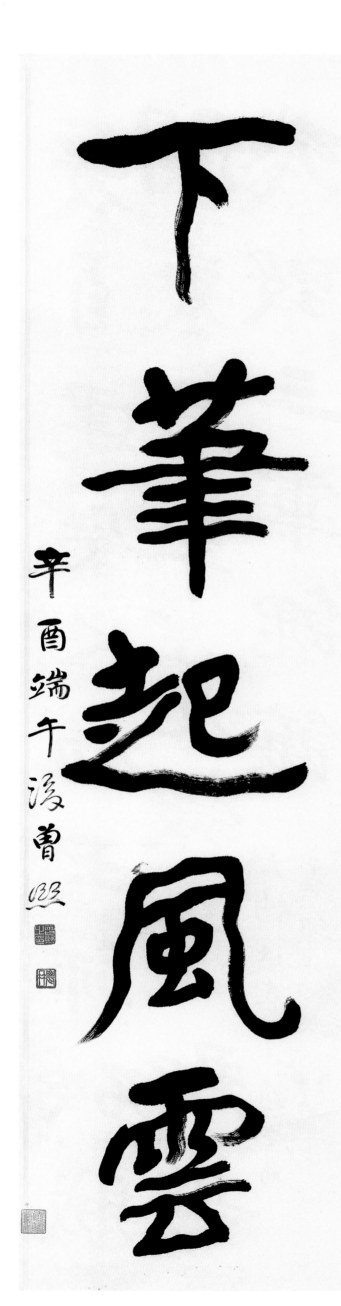

贈張善孖楷書五言聯

紙本　縱一六九釐米　橫四六釐米　一九二二年

翔乎洪冥之表

立於皇遂以前

壬戌八月集鶴銘字為

季媛老弟屬之

麓衍曹照

先農耕師窟銘集聯

先農耕師窟銘集聯

贈張大千楷書六言聯

紙本　縱二〇四釐米　橫四二釐米　一九二二年

舊德綿書史

新機富錦紈

集王遠后門銘此書用筆從后門頌脱化而取勢則与

内景經全异北人書中有風韵者

甲子小滿後蕭澽龔煒曾熙

楷書五言聯

紙本　縱一六七釐米　橫三三釐米　一九二四年

節臨《石門銘》

紙本　縱一四〇釐米　橫七一釐米　年份不詳

此門盖漢永平中所穿
將五百載世代綿迴戎夷
遐作乍開閗石閣塞稀恒門
崖乍崩淪硐通塞不門南
北谷毅里車馬不通者其
之攀蘿捫然後可至久

魏《石門銘》与《石門頌》同意　懸纚移　曹睍

臨《蕭元慶造像》

紙本　縱一一二釐米　橫五四釐米　一九二四年

正始元年六月庚子
朔越二日壬寅信男蕭
元慶等敬造无量壽
佛一區

甲子清明後三日臨蕭元慶造像
譽虎曾熙

元常用橫勢從隸分出也

右軍霍名取送勢從篆

出也東魏以至齊周之間

涉師法元常蓋分書承

接河北勝南朝

戊辰八月朔 曹熙

紙本　縱一三七釐米　橫六八釐米　一九二八年

楷書《古墨齋》橫幅

紙本
縱四九釐米
橫一七〇釐米
一九二六年

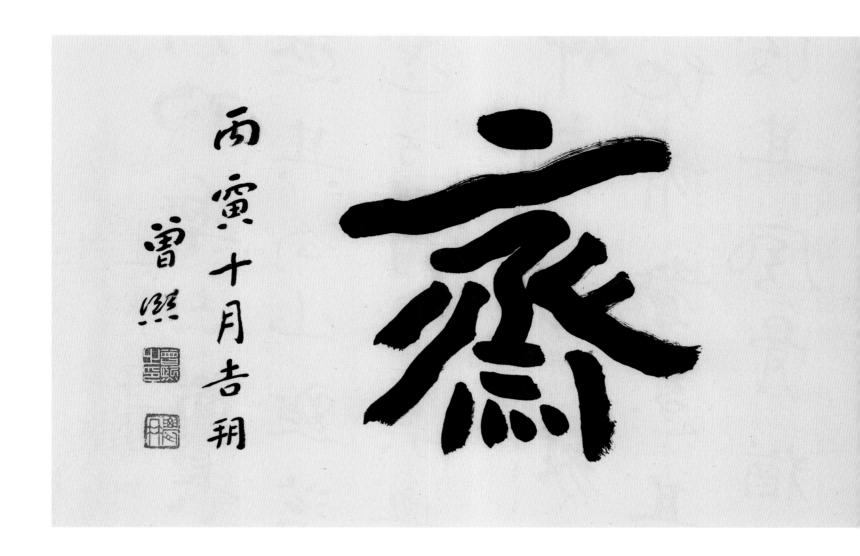

丙寅十月吉朔
曾熙

王蒙的樂志圖長巻志在幽隱宋
人然其勾山點落仍是本家法其
篆書方折蓋吳興法門
論王蒙的山水一則
農髯

吳仲圭寫水家山其下筆如斧
斫地有斬截其點落蒼潤雄數
百後其風骨猶生
論吳仲圭山水一則
農髯曾熙

行書論元四家四屏

紙本　縱一三六釐米　橫三三釐米　一九二五年

大癡山水傳者極然墨林所藏一溪上兩意尚在人其落逸六韻与上岳霸屢所藏以幀同

論大癡山水一則

曹熙

自明以来師倪迂後人之一本然石田骨動宵隨性不近也以思翁學倪別闢蹊逕所謂遇以神也

論倪迂一則

乙丑十月曹熙

予遂舊有冬心標草

篆子十二幅題云予家棋

或得之月下或拾之風巔或

掠影雪際或遇之水光隨

曹熙

題金農畫冊

紙本　縱三一釐米　橫四〇釐米　一九一九年

解寬事當心小

疑之法行之屯筆光逸

滄帷多宓家多庭心慶

震皆有禪樓

己未端午酒後為

彦升兄題屯

舊林曹熙

折衷畫景

張善孖 著

曾熙題

季嫒弟相識瀘工歲

為秭書与阿某書皆有

鳳骨一見驚嘆羌其書

求之近世良不易得一刃

尼真伯民善孖先生丙盦

跋張善孖《折衷畫景》冊

紙本
縱三三釐米
橫九三釐米
一九一九年

蜀國巧才如善子季暖
昆季盖將花書畫有
千秋之想為世亂如
弓生何樂惟有良朋得
永朝夕寝之思之我心
如寫己未六月一日曹熙為
善紹先生活

清燉席瓜筍　雞湯加火腿

涼拌海夌　加醋芥末

清蒸燒鴨　口蘑筍片

青椒炒子雞　加茭瓜

溪時魚　黃酒火腿金勾假

蒸甲魚

宴客食單

紙本
縱三〇釐米
橫五三釐米
二十世紀二十年代

芥末白片肉

小白菜
豆豉炒青椒

罵豆
加醋

火腿
腦水
皮屑
旋弓

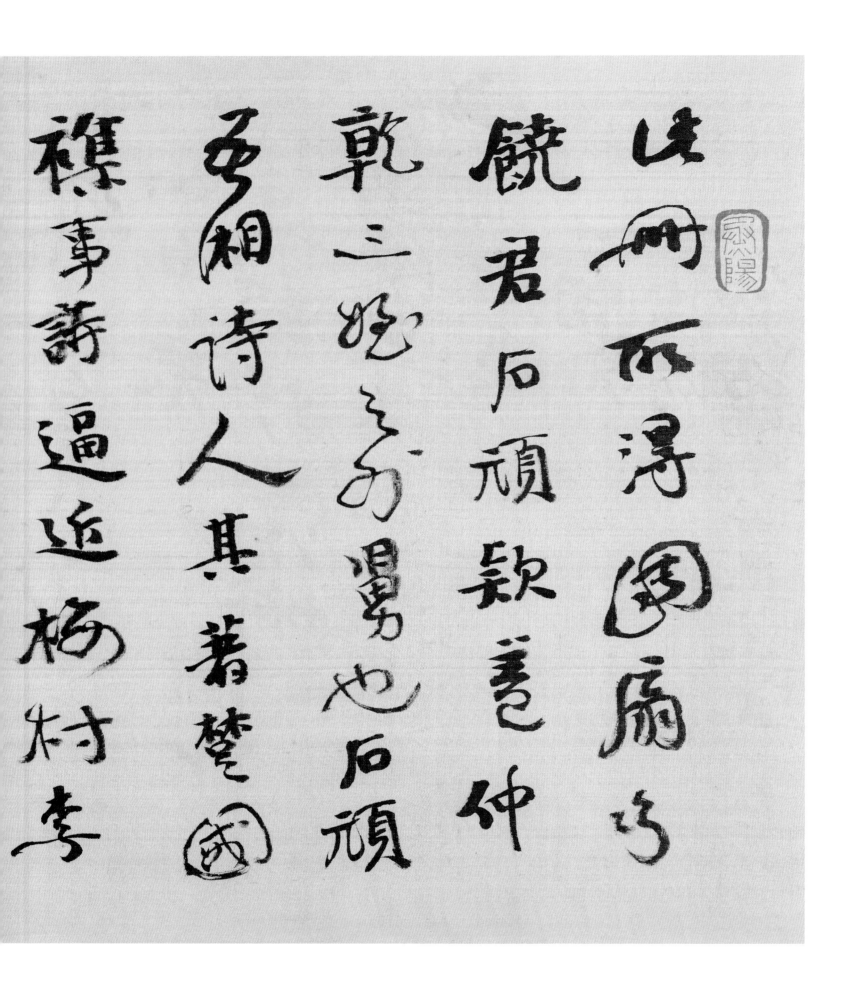

送冊亦得圓扇巧

饒君石頑欵耆仲

乾三晚多器也石頑

互相詩人其著瓘國

襪事壽遍迺梅村考

題張大千藏李瑞清書畫圓扇
八幀冊之一

絹本
縱三〇釐米
橫五五釐米
一九二五年

仲極愛石頑詩又極愛
寄禪詩亦復常後日
将語李仲日石頑風雅
然名利心過重寄禪喜
接內權貴但不過借官
力補僧産耳後乙邗

释亲海上后颜已罗惟极
刑李仲为一律前日示言
为有先见后颜犹爱其
诗与仲同忘惟踪跡少
疏耳内辛亥一扁其
如画时子与逊一盦回

左仲縈前并記之

乙丑夏四月四日

麓衲熙為

善菴弟識忱

莊先生父白也詩行

吟澤畔三閒辭三

子以後陳人也丹

青大是血支離

遠至石濤洗畫元爾

築盡家面目而以示

見山水工其蕭裁玉

其意思謂知者

千古所謂傷心人別

有懷抱也　季夷寫

石濤殘癩石濤之

魂魄玉齊下其才不

在石濤下他年所進為

不知幾何耳

日見季夷弟
臨此卷并戲
苟題之　戊戌三月

齋廬兩靈精脫本

鄧從劉健之觀而得吳平齋

一靈并出平齋之脫兩靈本

未幾劉所得已歸月湖周氏周

氏之脫一本相贈然一靈仍廬

藏于齋家求得兩靈脫本難

題張大千藏《齊侯兩罍》精脫本　紙本　縱三五釐米　橫四三釐米　一九三〇年

無季寶兩罍半脫本

宗寶之　庚午兩水渡七十叟曼熙記

齊嘉蜿蜒心念所父潔公彼獨得其

妙既倉南君綬為此嘉無墨桄毫又神

异含迩然兩人均不得滋滾見矣　同日并記　熙

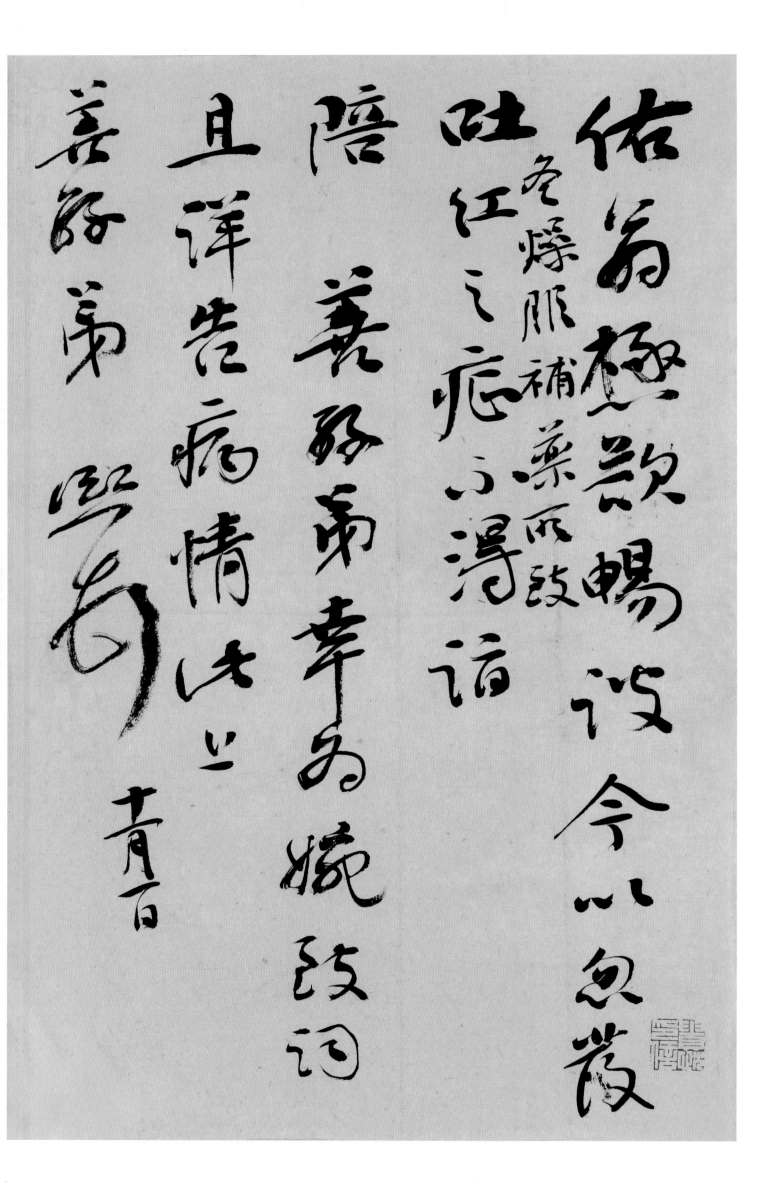

佑翁極詼暢設令人忘倦

冬燥邪補藥而致吐江之疴不得語

陰養殷而幸愈婉設詞

且洋告病情况也

善餘弟
青百

致張善孖書

紙本　縱二九釐米　橫一九釐米　二十世紀二十年代